TEXTO:
MARÍA ROSA LEGARDE

ILUSTRACIONES:
MARTINA MATTEUCCI

EL REINO ANIMAL

ARTE-TERAPIA PARA COLOREAR

EDICIONES
Lea

EL REINO ANIMAL
ARTE-TERAPIA PARA COLOREAR
es editado por
EDICIONES LEA S.A.
Av. Dorrego 330 C1414CJQ
Ciudad de Buenos Aires, Argentina.
E–mail: info@edicioneslea.com
Web: www.edicioneslea.com

ISBN 978-987-718-438-9

Primera edición. Impreso en Argentina.
Octubre de 2016. Talleres Gráficos Elías Porter.

Legarde, María Rosa
 El reino animal : arte-terapia para colorear / María Rosa Legarde ; ilustrado por
Martina Matteucci. - 1a ed . - Ciudad Autónoma de Buenos Aires : Ediciones Lea,
2016.
 72 p. : il. ; 23 x 25 cm. - (Arte-terapia / Legarde, María Rosa; 17)

 ISBN 978-987-718-438-9

 1. Dibujo. 2. Mandala. 3. Libro para Pintar. I. Legarde, María Rosa, ilus. II. Título.
CDD 291.4

introducción

Feroces, salvajes, atemorizantes, fuertes, pero también libres, naturales, dueños de su destino, instintivos, sabios, conocedores de un vínculo con el Planeta que nosotros, los humanos, hemos perdido hace rato, los animales representan aquello a lo que deberíamos aspirar a ser en nuestro próximo salto evolutivo: seres capaces de interactuar con su ambiente sin modificarlo, sin destruirlo, sin preguntarse por qué.

Hay cierta calma en el reino animal. Incluso cuando la vida y la muerte entran en el juego, allí se los verá, pacientes, dispuestos a aceptar las leyes de la naturaleza, conscientes (o no, aún no lo sabemos), de que su lugar en el mundo no debe ser ocupado por individuos, sino por totalidades. ¿Quién mejor que el reino animal para enseñarnos la humildad, el desapego, la necesidad de entender que no somos más grandes que una partícula de polvo en el desierto? Los animales simplemente viven: se alimentan, se reproducen, enferman, mueren. No intentan buscarle explicaciones a lo que les sucede; no se preocupan por el futuro, ni por el pasado, saben que sólo existe el presente y viven en él, pase lo que pase, hasta las últimas consecuencias. Aun así, no hacen la guerra; tampoco saben del amor. Existen. Viven. Sobreviven. Y alrededor de esa única motivación tejen su presencia en este mundo.

La pregunta es: ¿alcanza para sentirnos vivos? La mayoría de las veces confundimos el camino: creemos que vivir experiencias intensas significa vivir. Que comprar, tener, consumir, poseer, es lo mismo que ser. Que debemos trazar un plan para nuestra vida, una estrategia, una carrera, algo que nos mantenga ocupados. Es cierto: gran parte de nuestro quehacer cotidiano se ve invadido por estímulos. La necesidad de dinero es intrínseca a la evolución de la humanidad. Ya no necesitamos de la caza y de la pesca para alimentarnos. No de la

nuestra. Sí que lo hagan otros por nosotros. En esa espiral estamos: trabajamos para ganar dinero que nos permita comprar cosas; las cosas que compramos nunca parecen suficientes para llenarnos de sentido, no encontramos el sentido de la vida por más que gastemos horas reflexionando sobre ello. ¿En qué clase de locura estamos metidos? En una que construimos entre todos. En un viaje que nos alejó de la naturaleza, de nuestras raíces, que alejó la planta de nuestros pies de la tierra que pisaron nuestros ancestros más antiguos. No tenemos contacto con la tierra e inventamos excusas para alejarnos de ella. Preferimos construir mundos virtuales a través de la tecnología en lugar de establecernos de una vez y para siempre en éste, nuestro mundo real, aquel en donde el sonido del agua es el sonido de la vida, en donde el sol calienta nuestro rostro al amanecer, en donde el viento sacude las hojas de árboles que ya no somos capaces de ver. Ni el árbol ni el bosque. Así estamos. Este libro nos invita a abandonar por un rato la montaña rusa de una Humanidad que ya no le hace honor a su nombre. Nos permite desconectarnos de los pensamientos. Dejar atrás las expectativas. Dejar de perder el tiempo intentando encontrar explicaciones, causas, motivos, razones, argumentos, teorías, creencias. ¿De qué nos sirvió tanto pensamiento si no fuimos capaces de ser felices? ¿Para qué evolucionamos, crecimos, nos multiplicamos, nos hicimos fuertes, si aún no logramos ponernos de acuerdo con el planeta que nos cobija?

Pintar estos animales es una invitación a abandonar las ilusiones del pensamiento. A negar las presiones de la vida contemporánea. Nuestras aspiraciones. Nuestros sueños. También nuestros miedos. Como el elefante, como el búho, como el delfín, como el pájaro y el tigre, pintar nos concentra en una única tarea, en un único tiempo, en un solo espacio para existir: el aquí y ahora. Una forma de concentrarnos sin pensar, de reflexionar sin hurgar en la razón. Un silencio que el color, las figuras, los mandalas, irán construyendo a partir de nuestro vínculo con el dibujo. Aprenderemos, así, a ser pacientes, sabios, humildes, eternos. Entenderemos que somos parte de un todo mucho más grande que nuestra capacidad de comprensión. Que nuestra vida es apenas una estrella fugaz que a nadie debe importarle. Que sólo brillará por un corto tiempo. Que ese brillo deberá satisfacernos a nosotros antes que a nadie, pero cuya existencia es tan solo un eslabón más en una cadena de luz que compartimos con los habitantes del planeta. Que el Reino Animal nos inspire. Que la fuerza de lo salvaje supere la soberbia de nuestra civilización.
Que así sea.

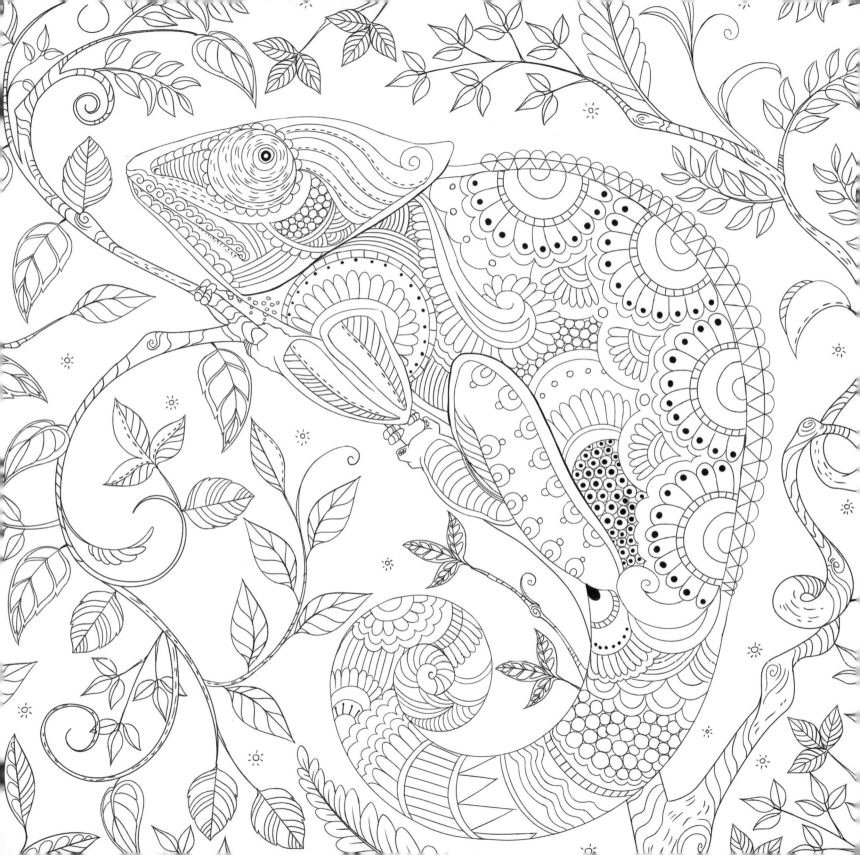

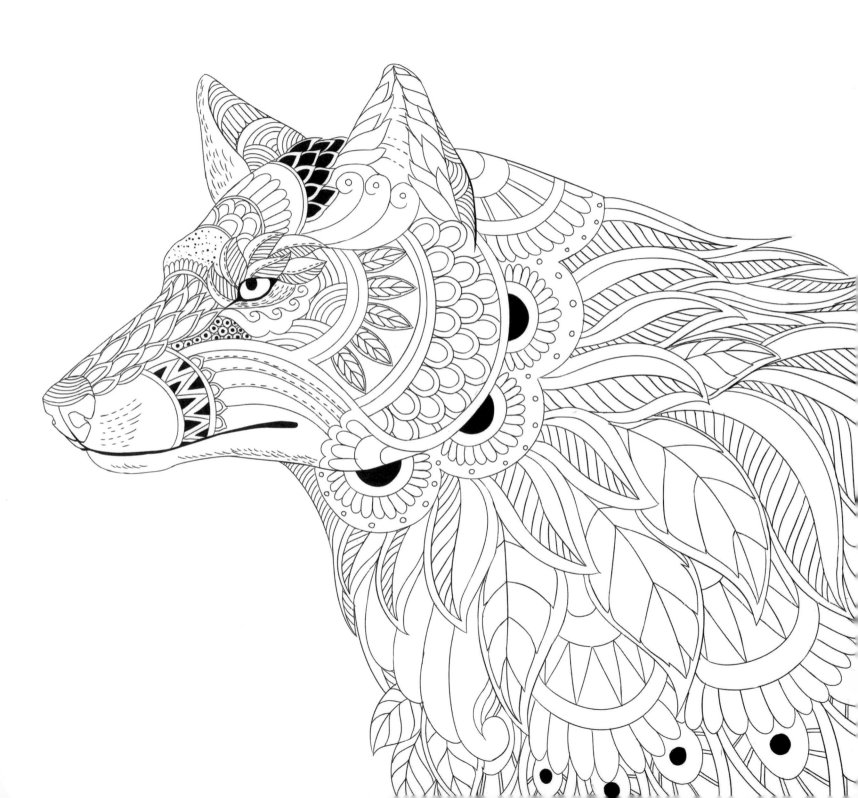

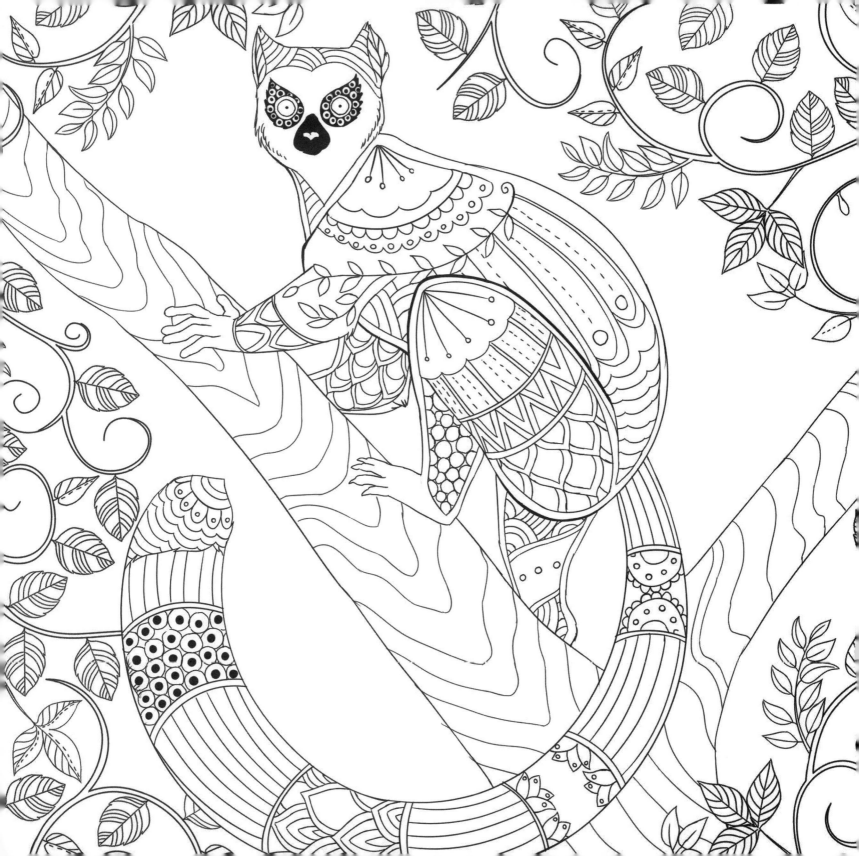

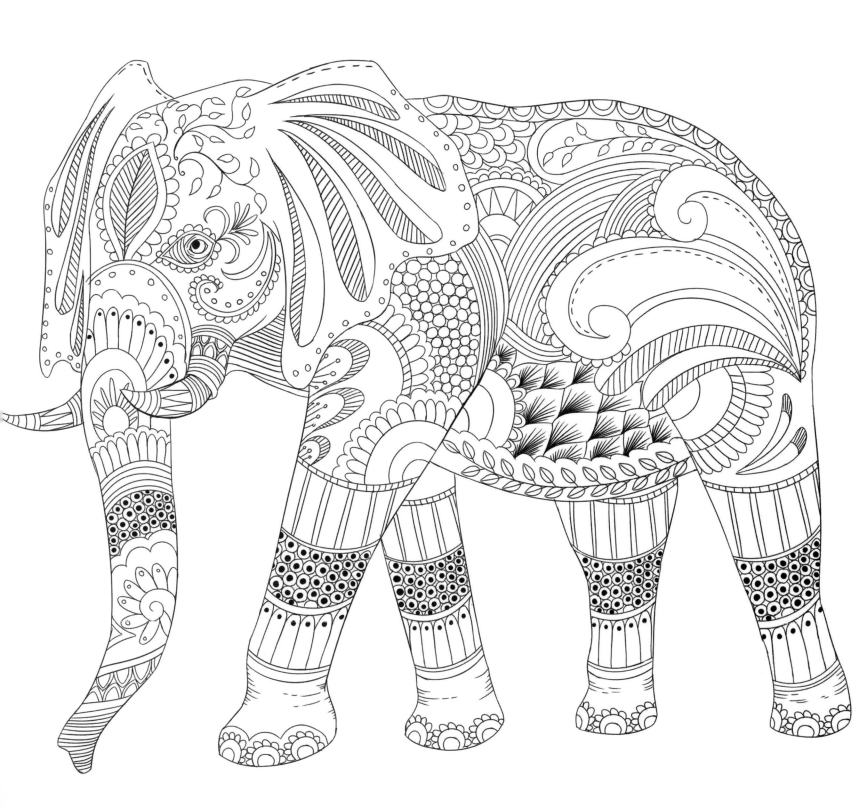

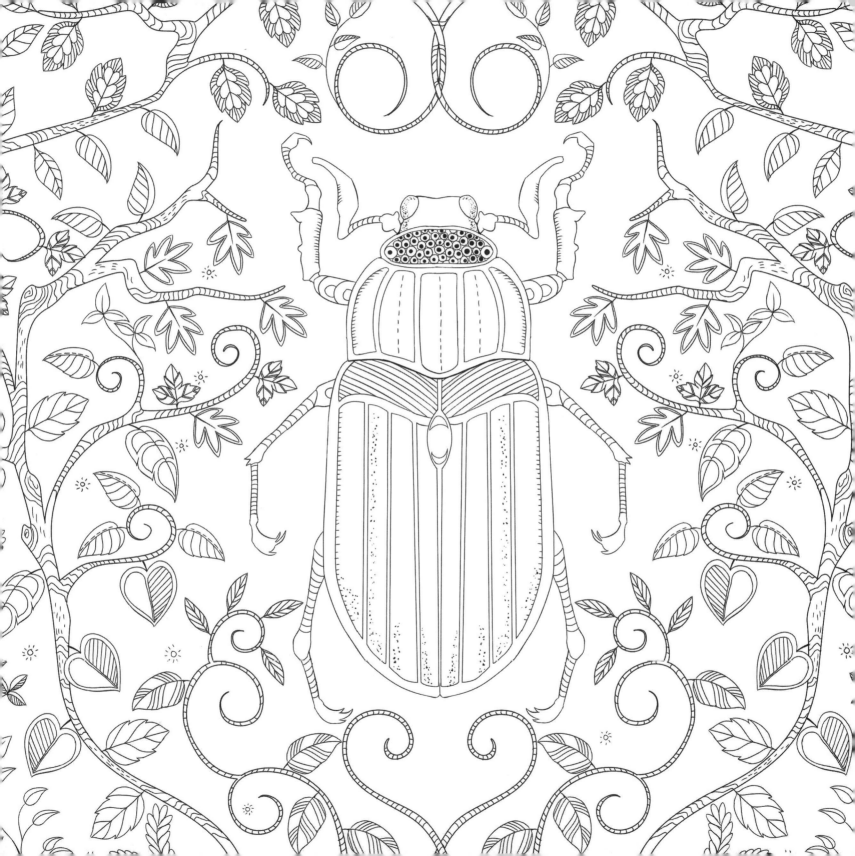

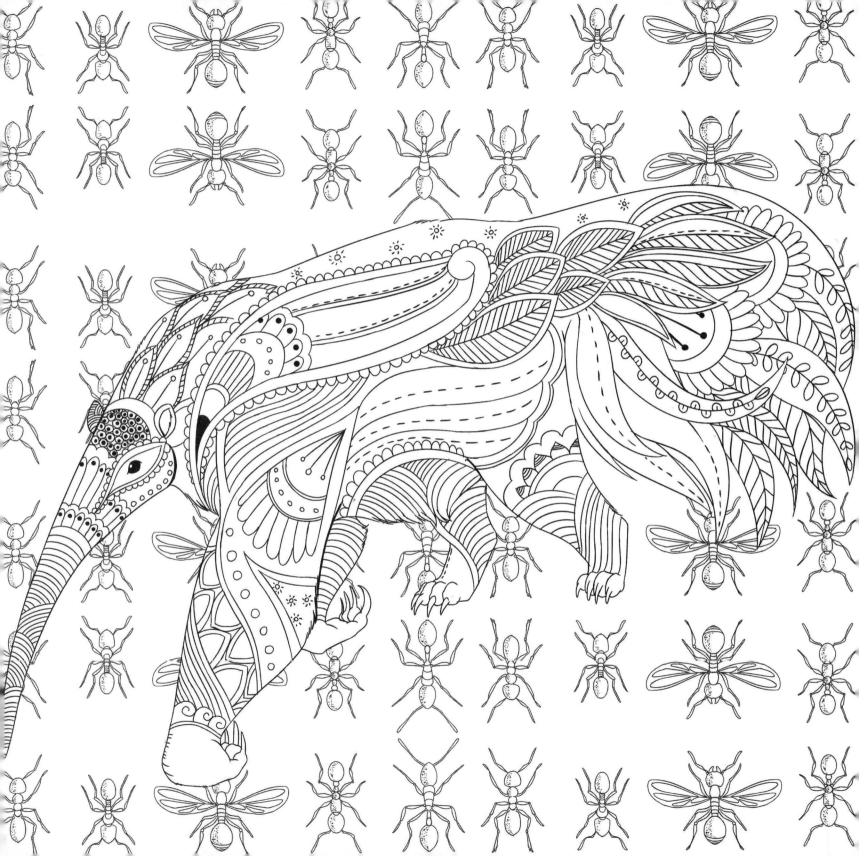

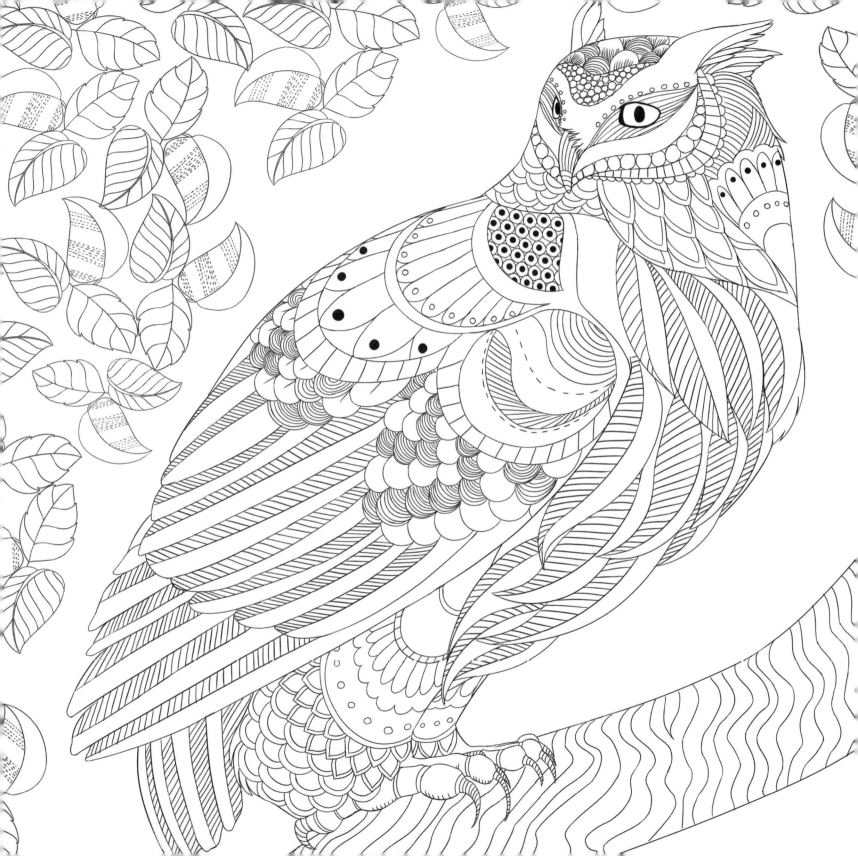

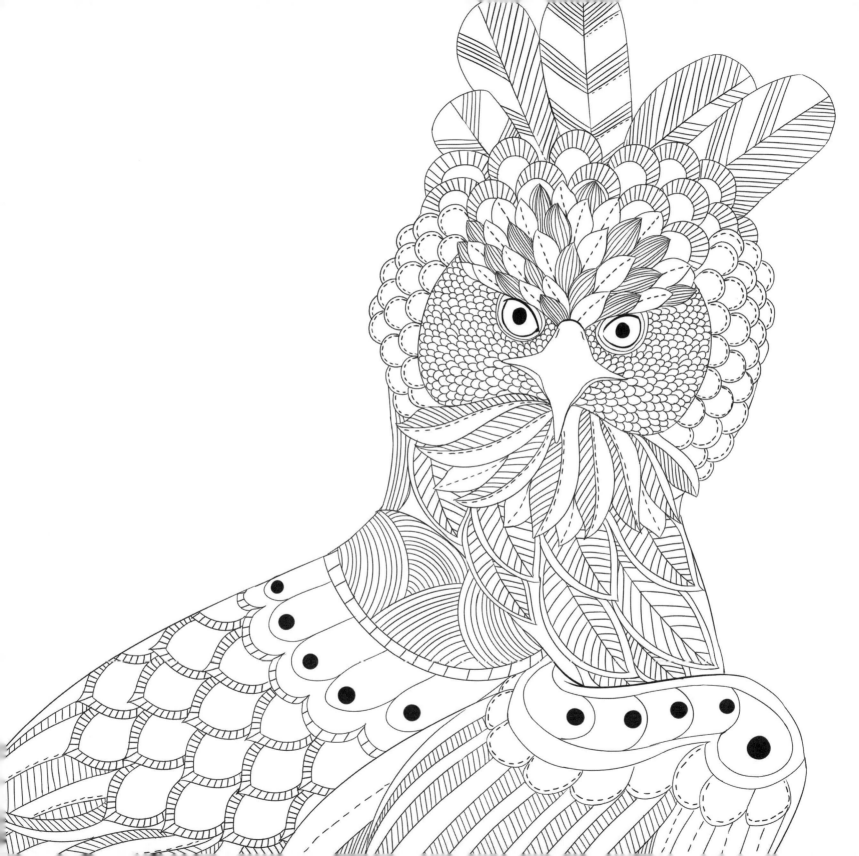

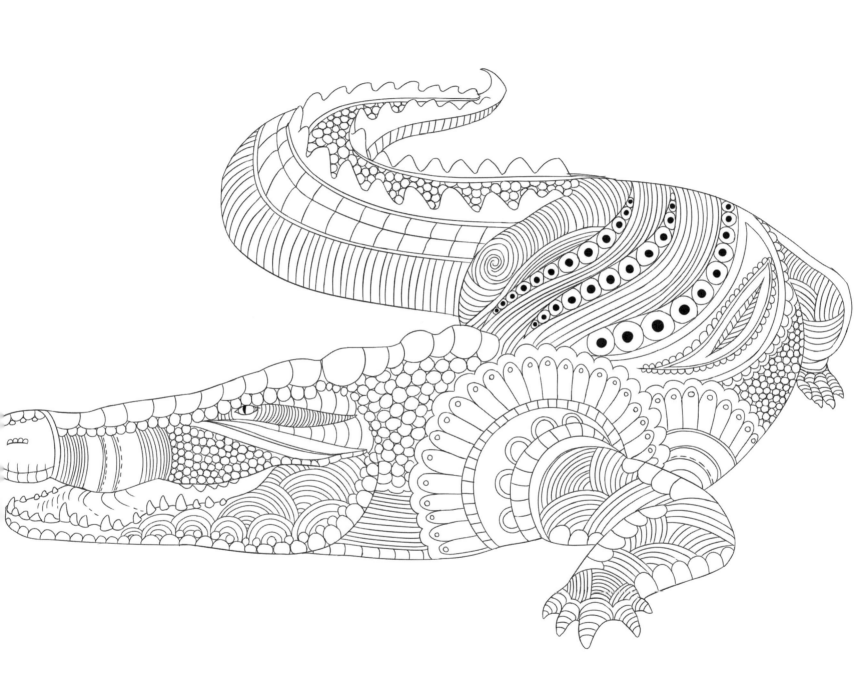

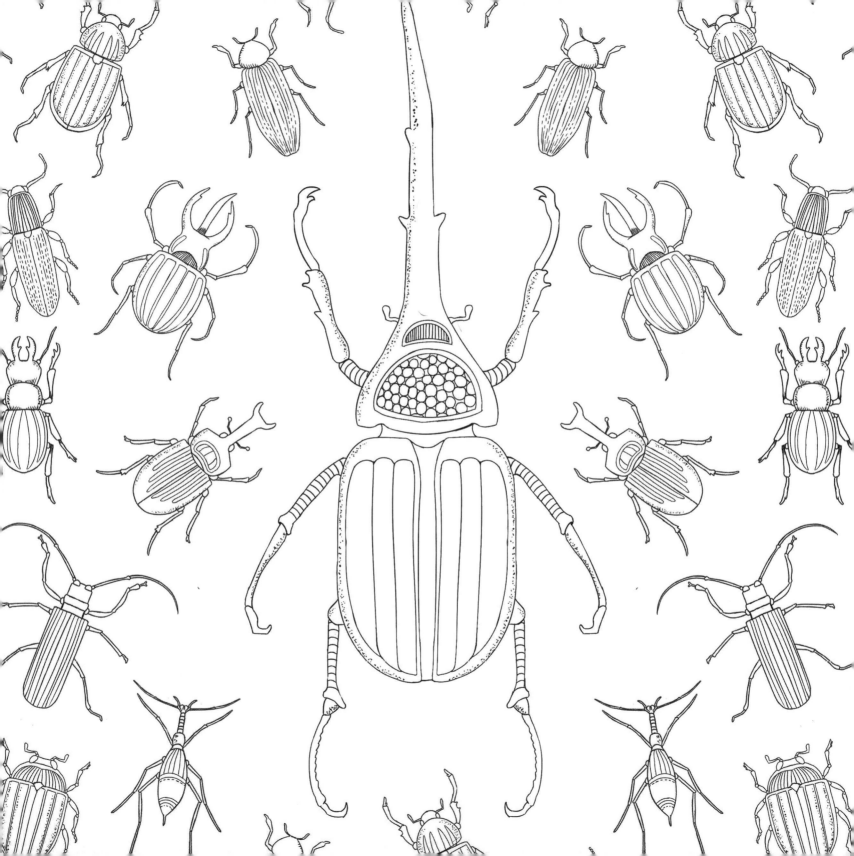

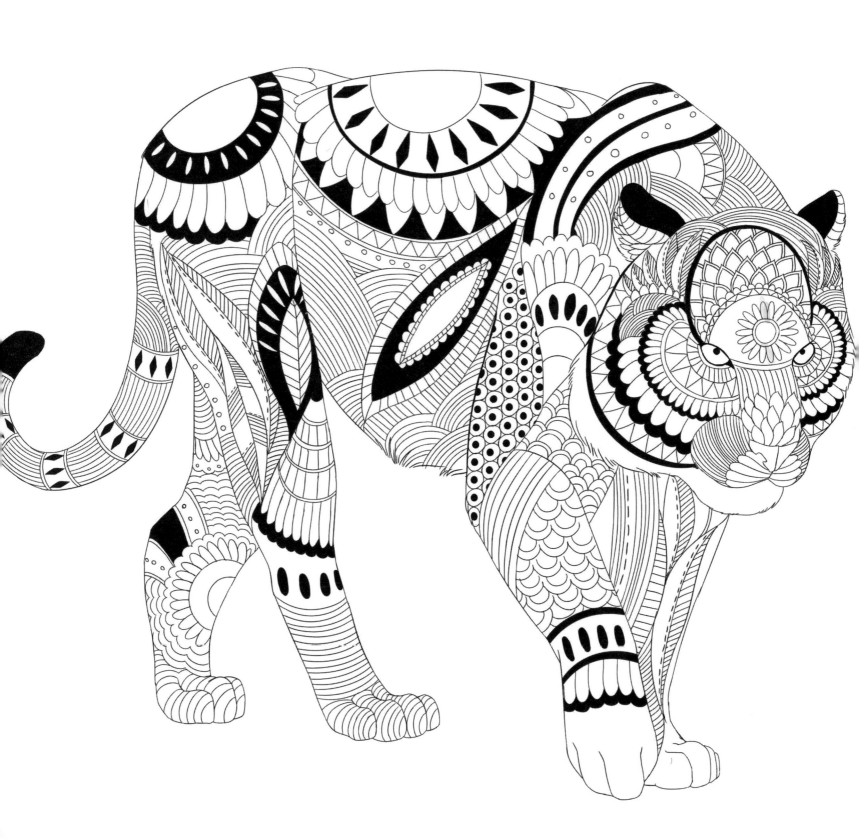

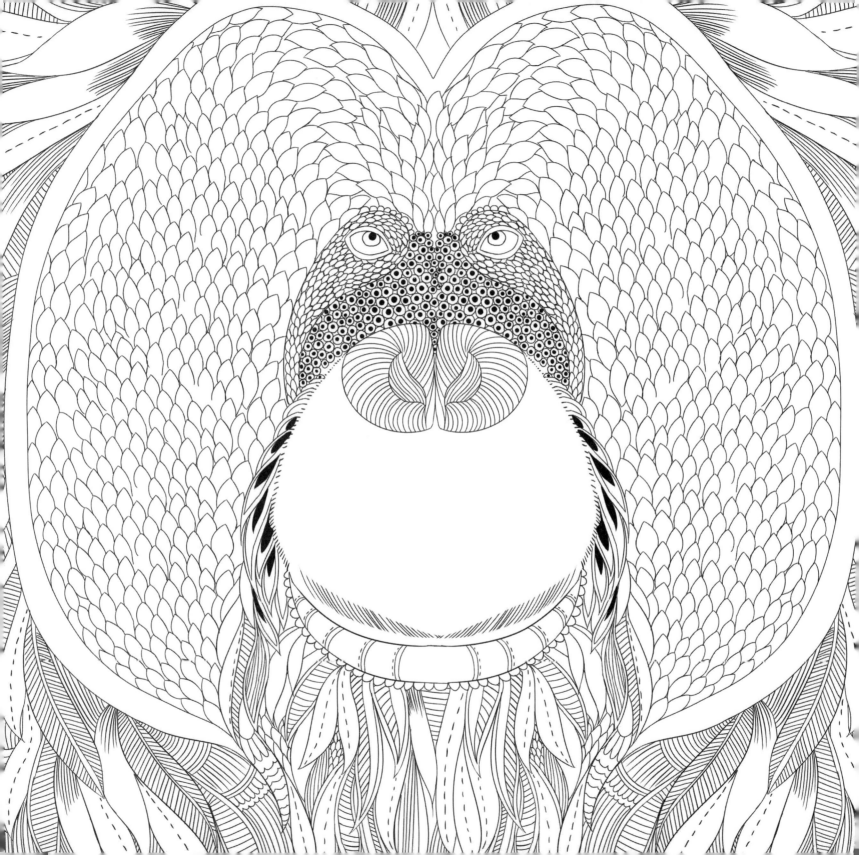

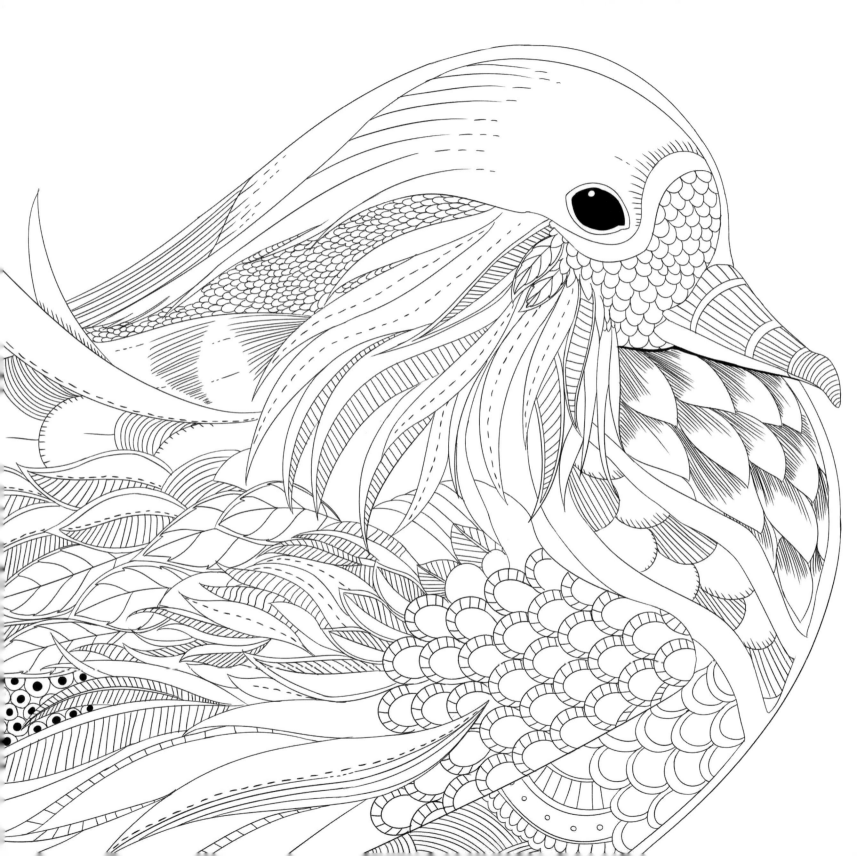

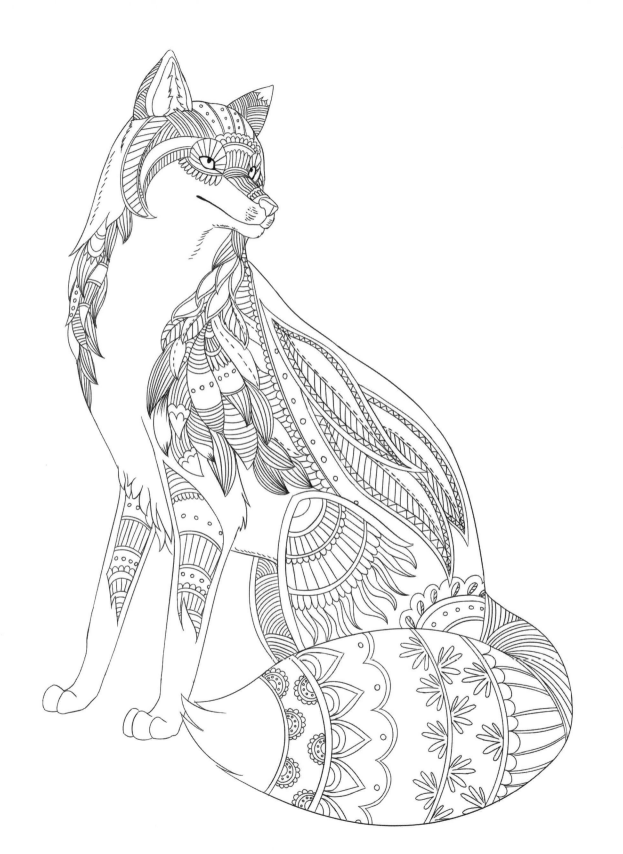

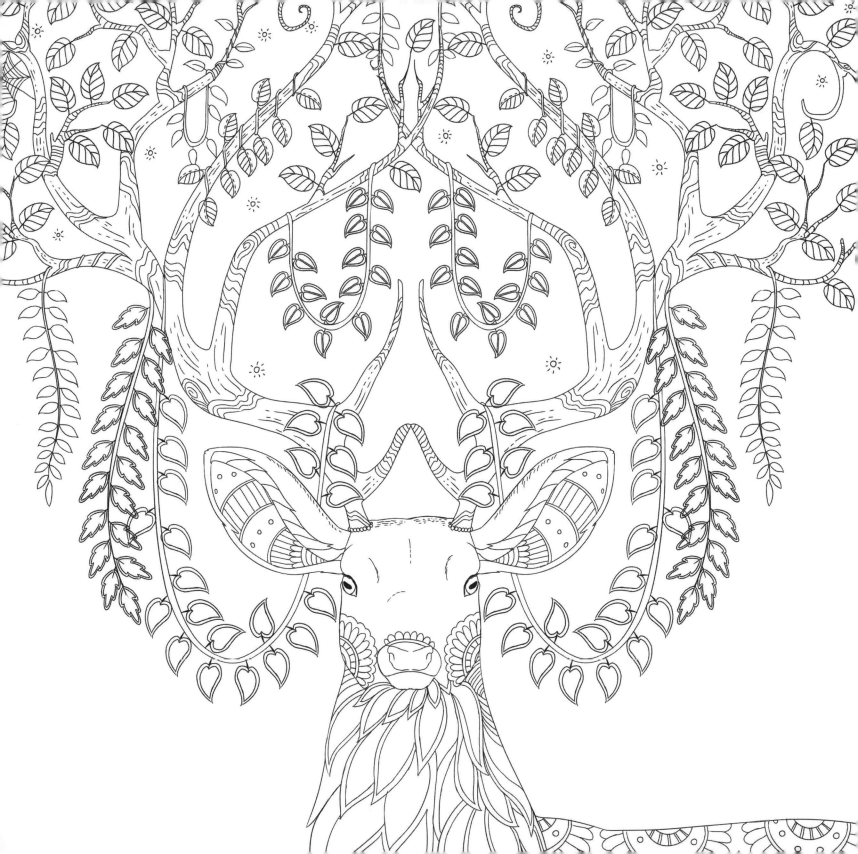

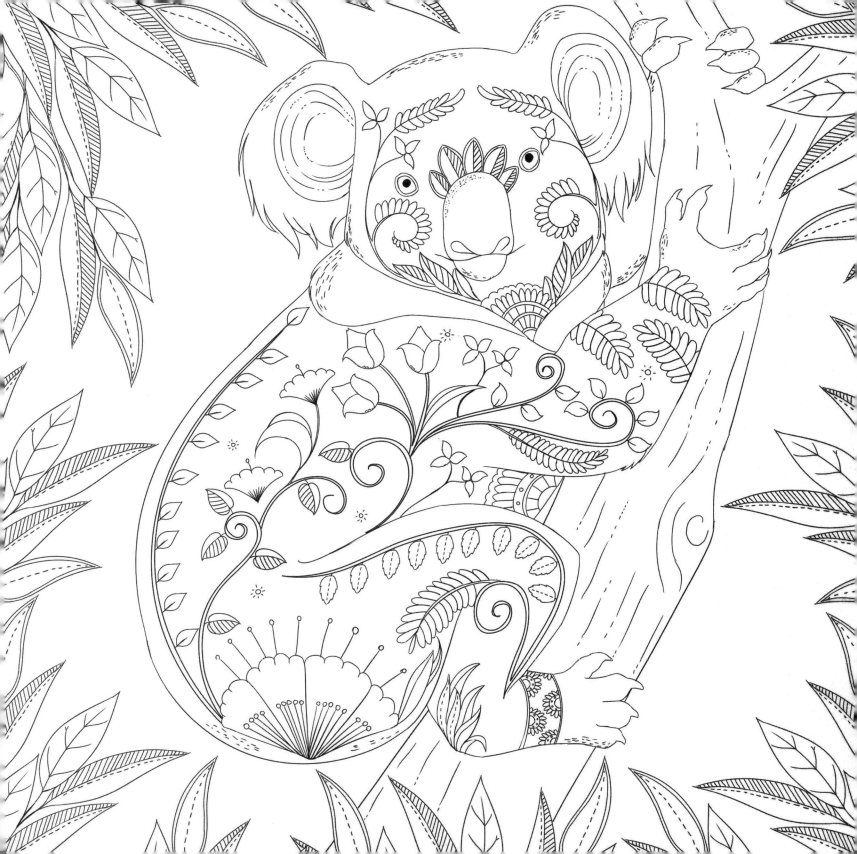

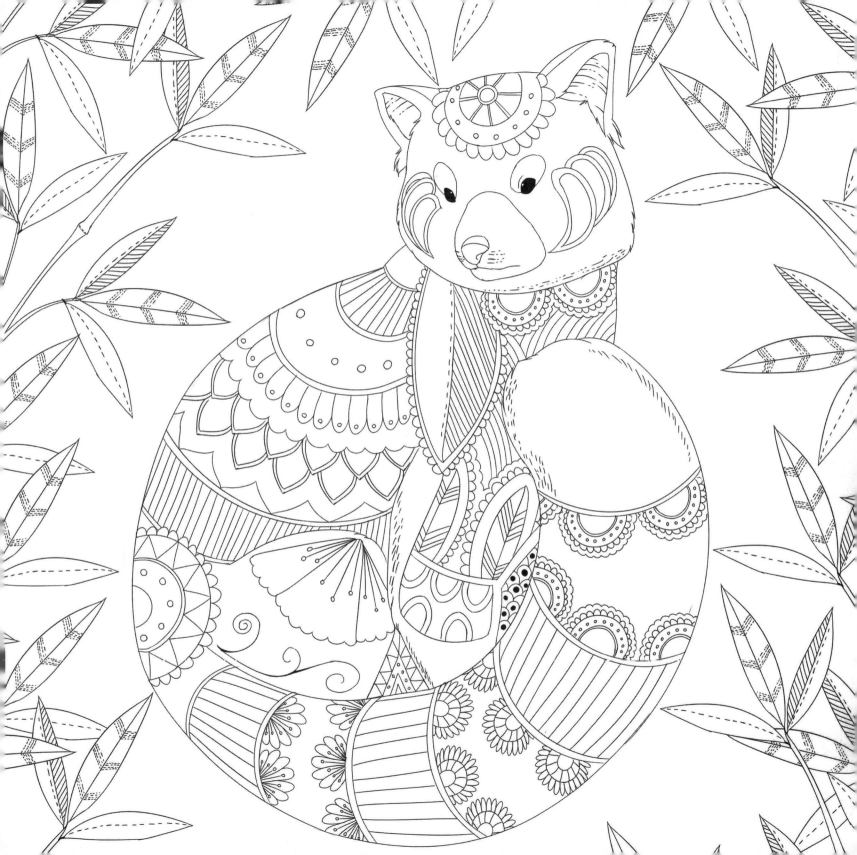

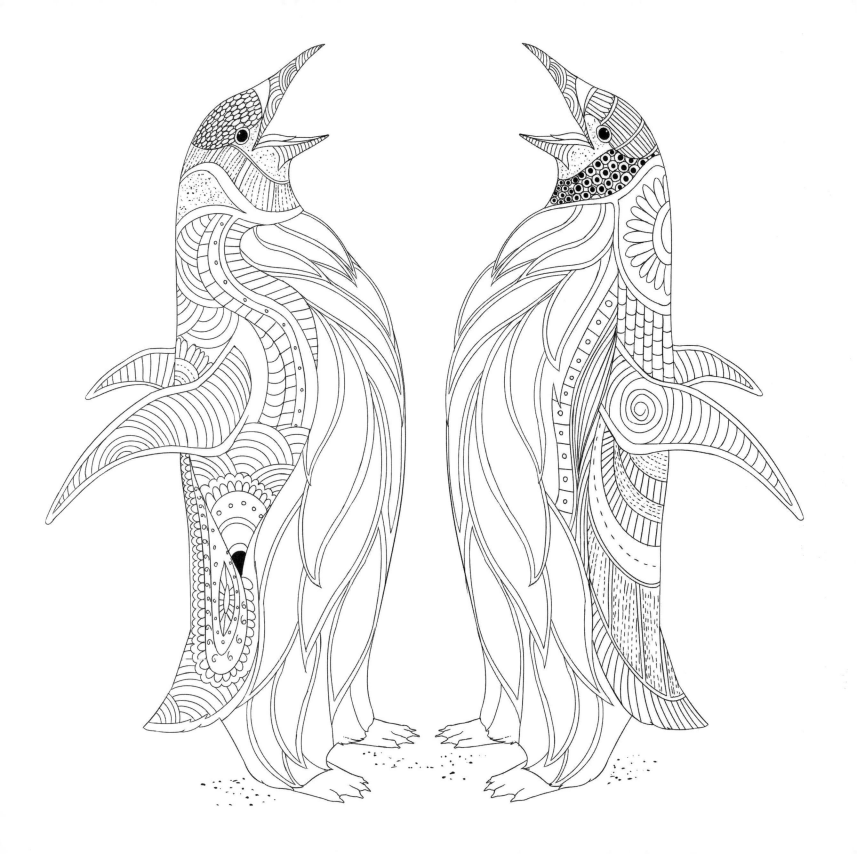

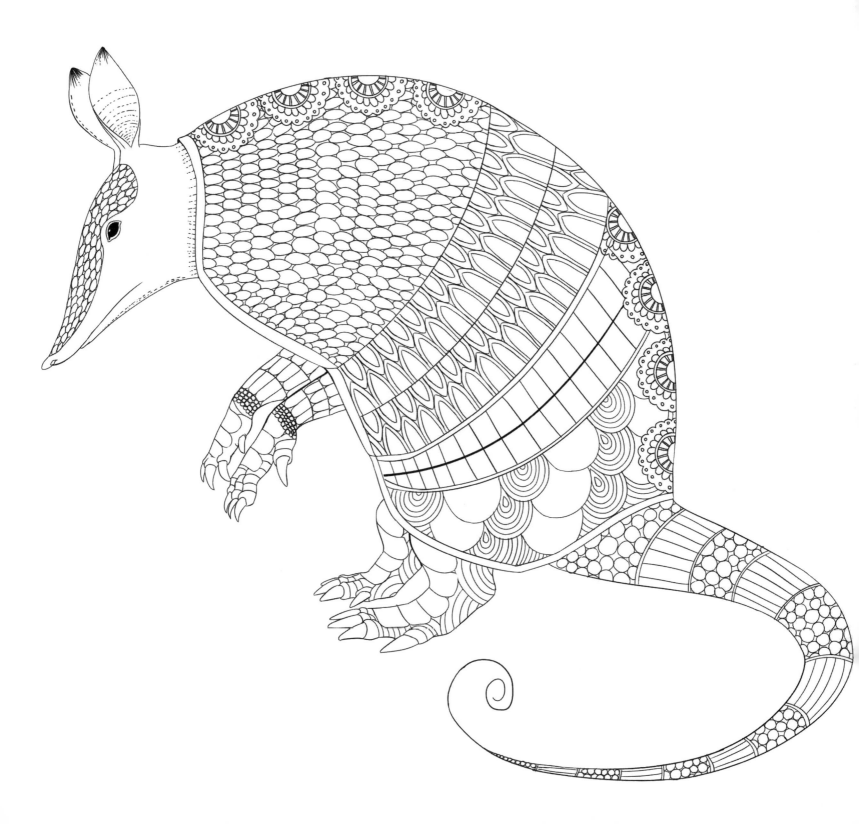

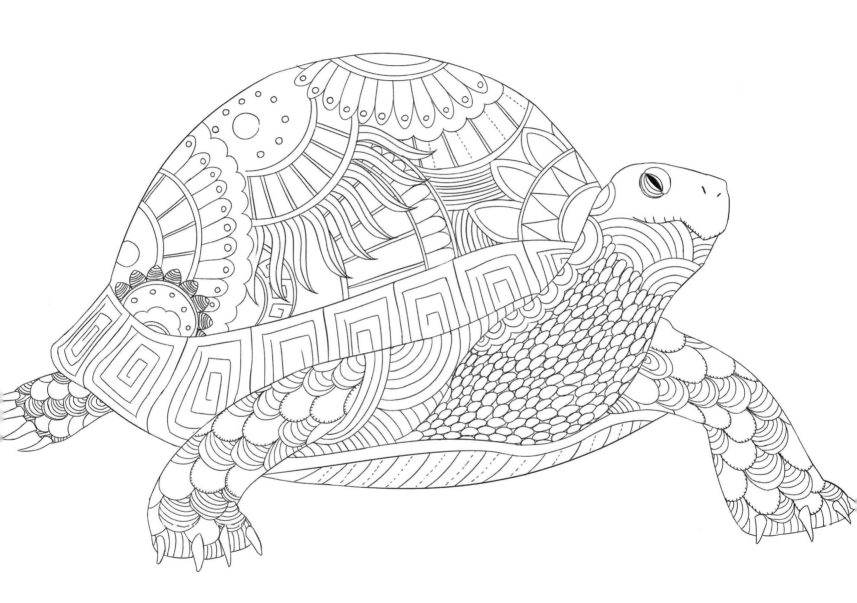

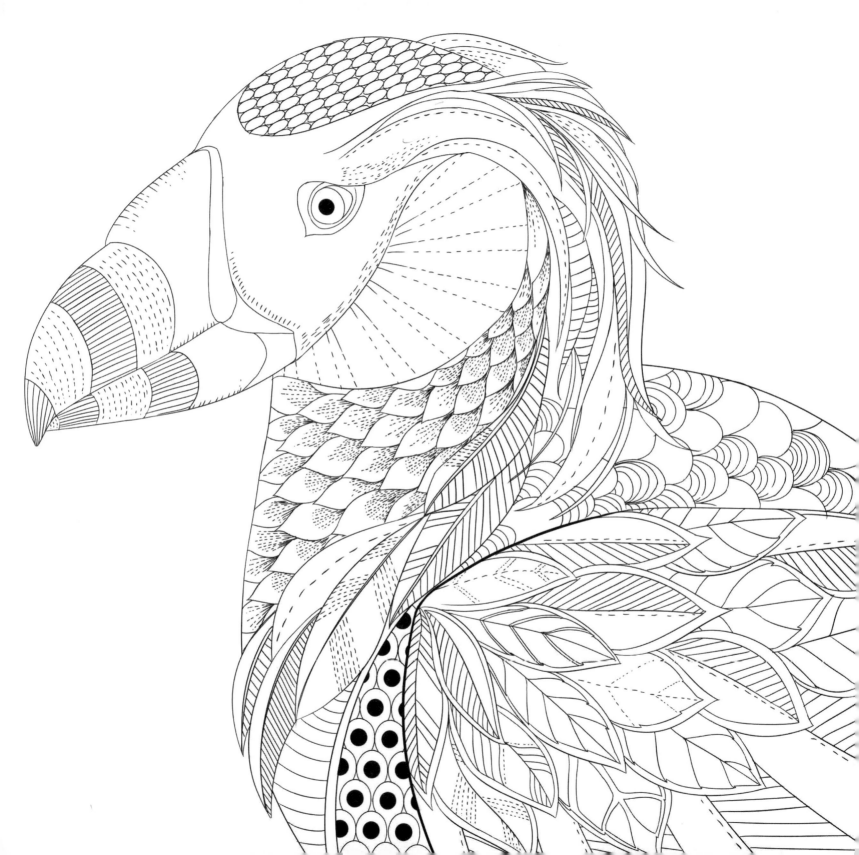

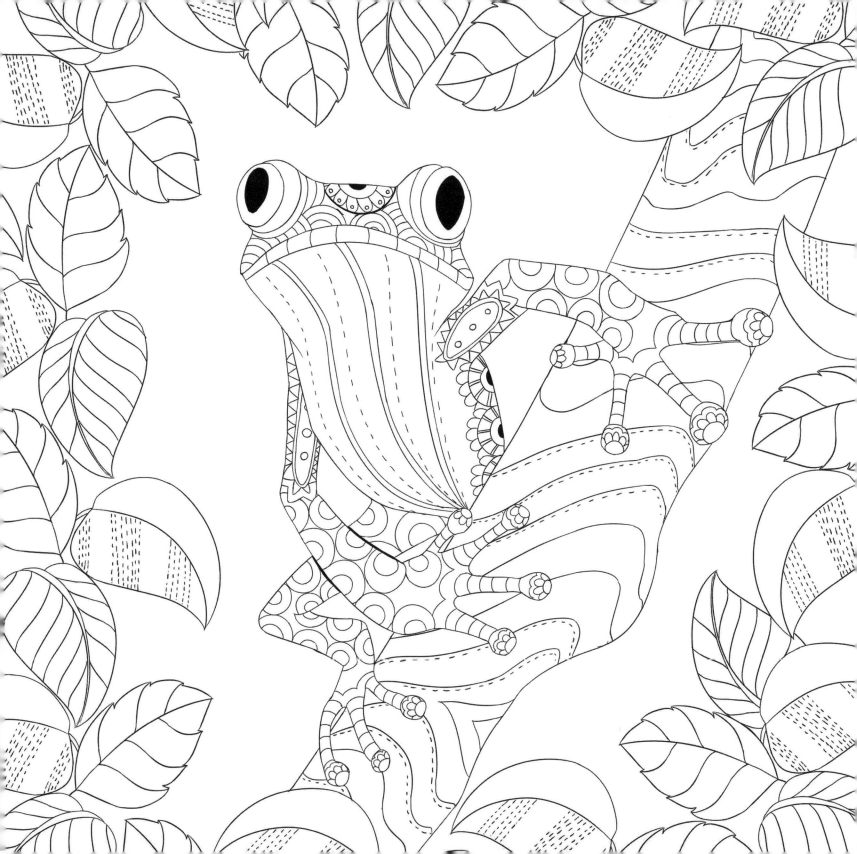

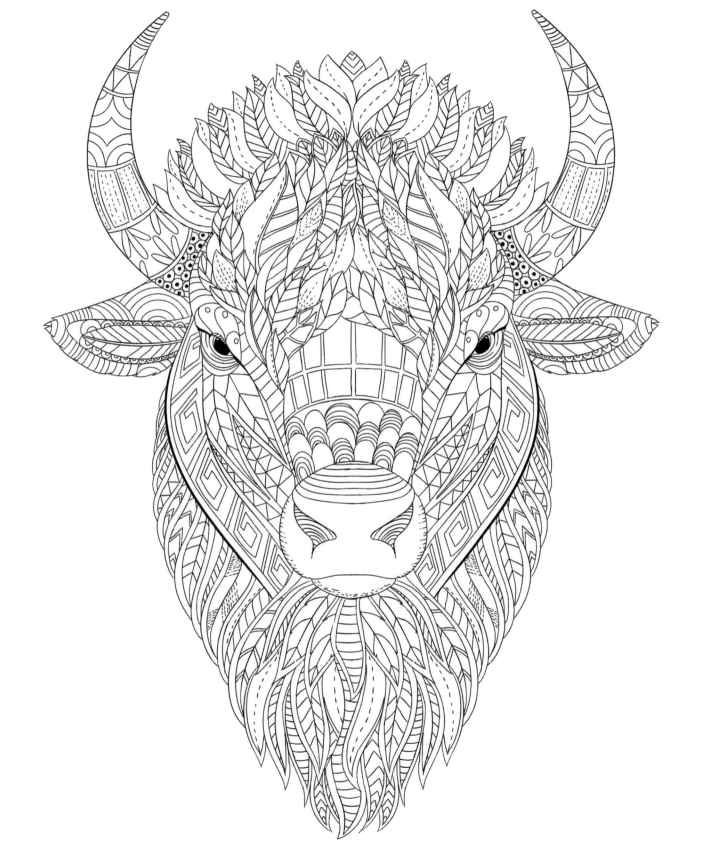

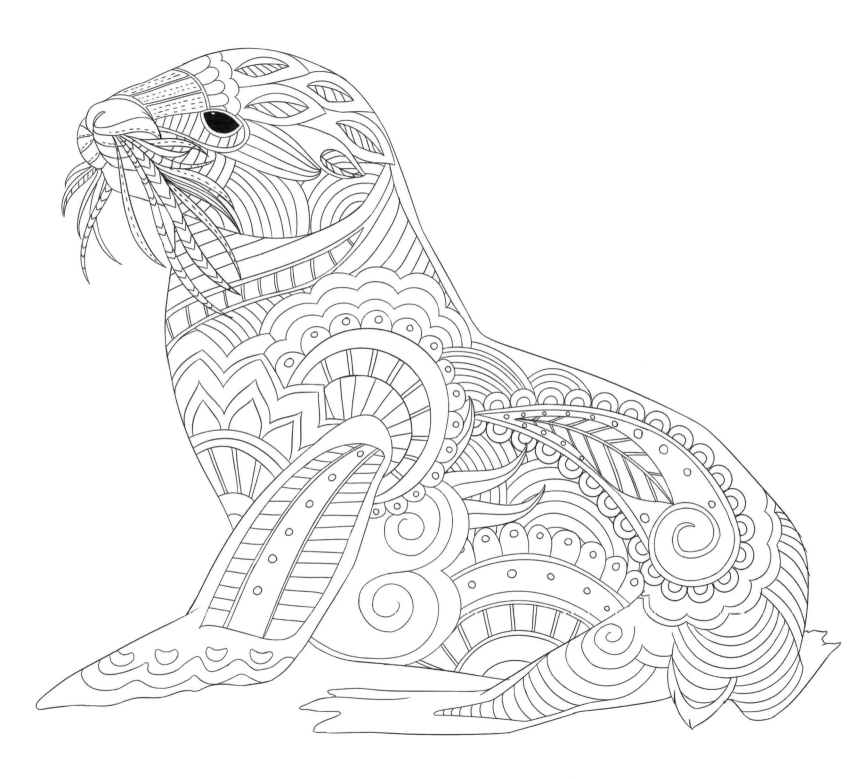

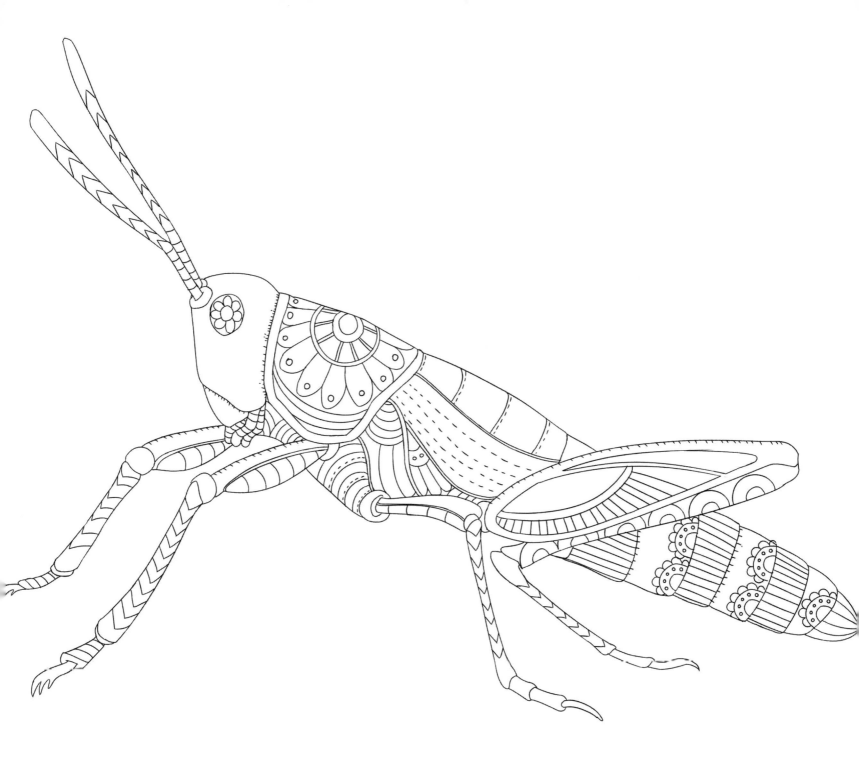

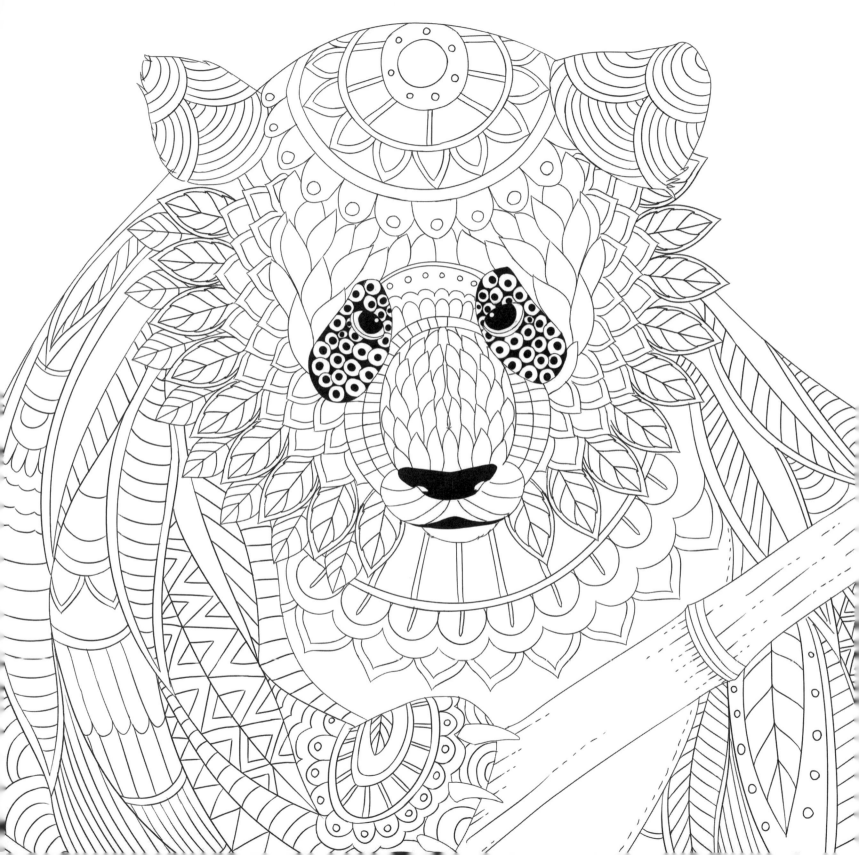

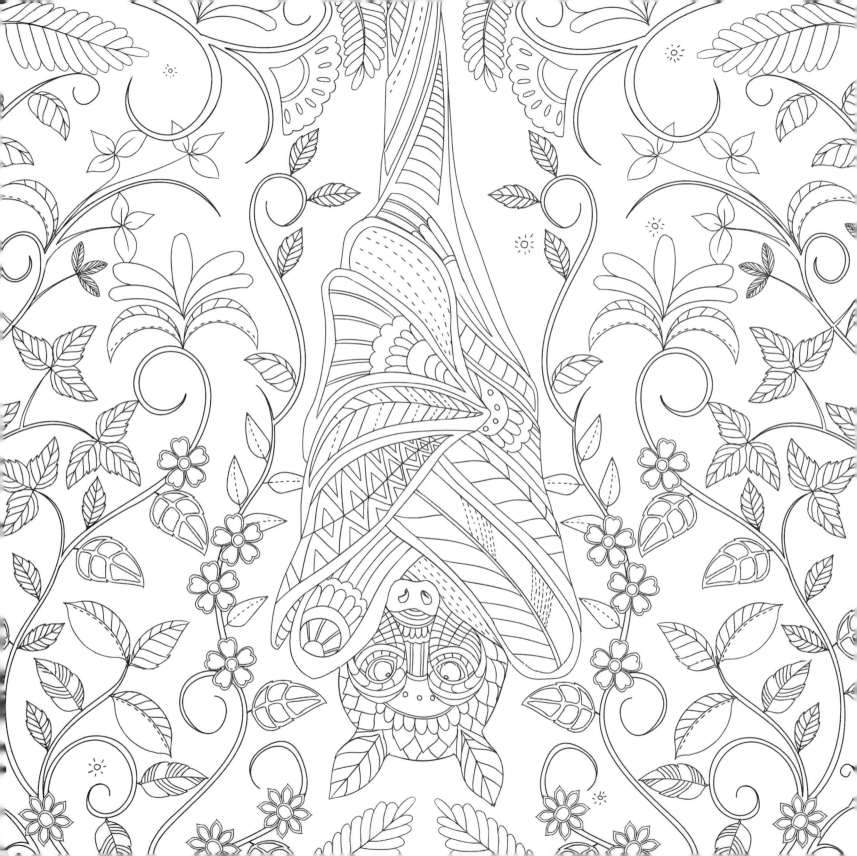

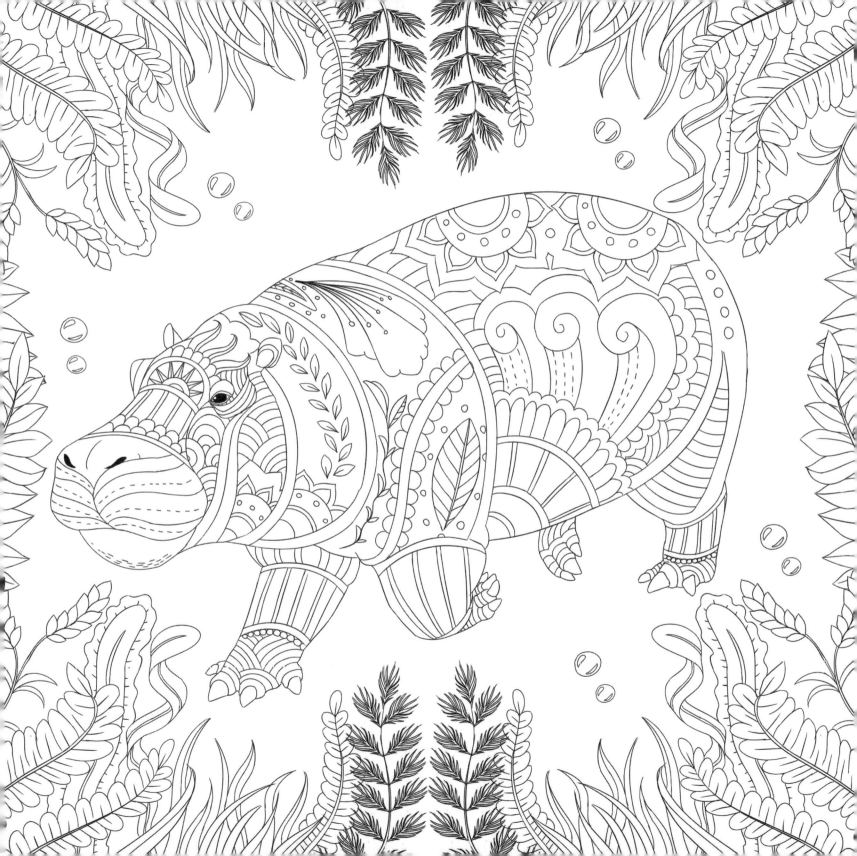

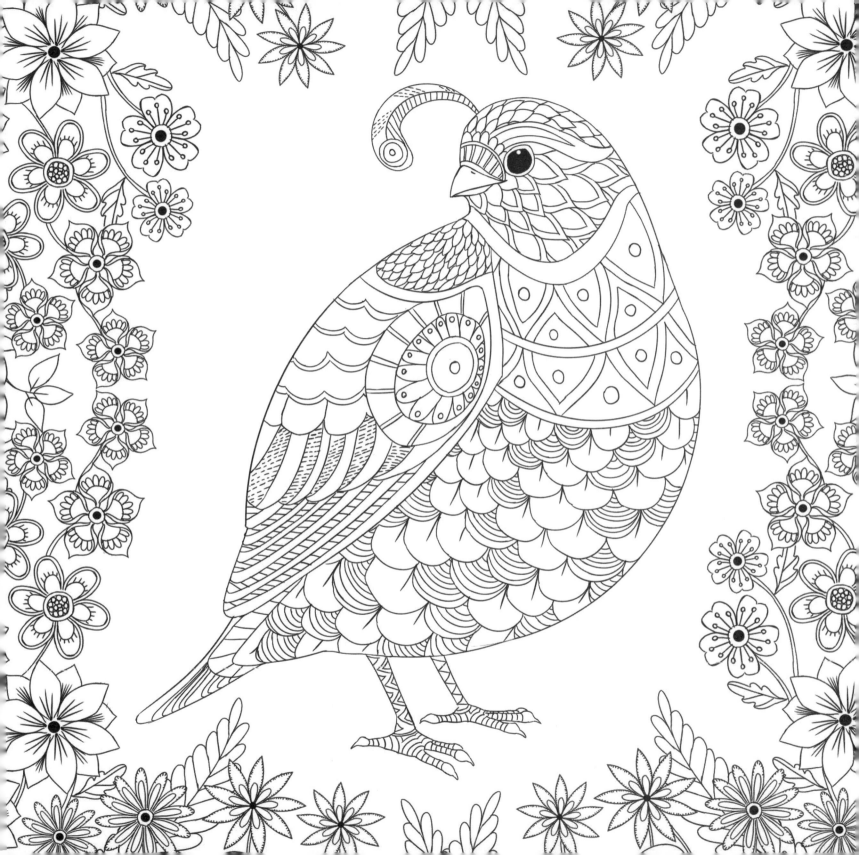

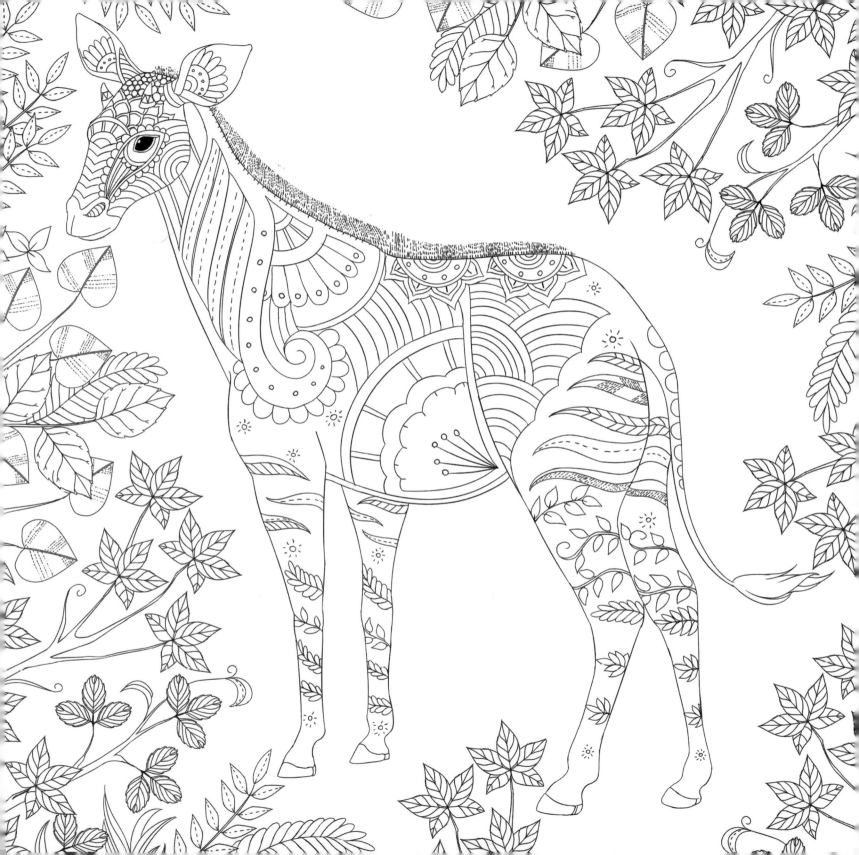

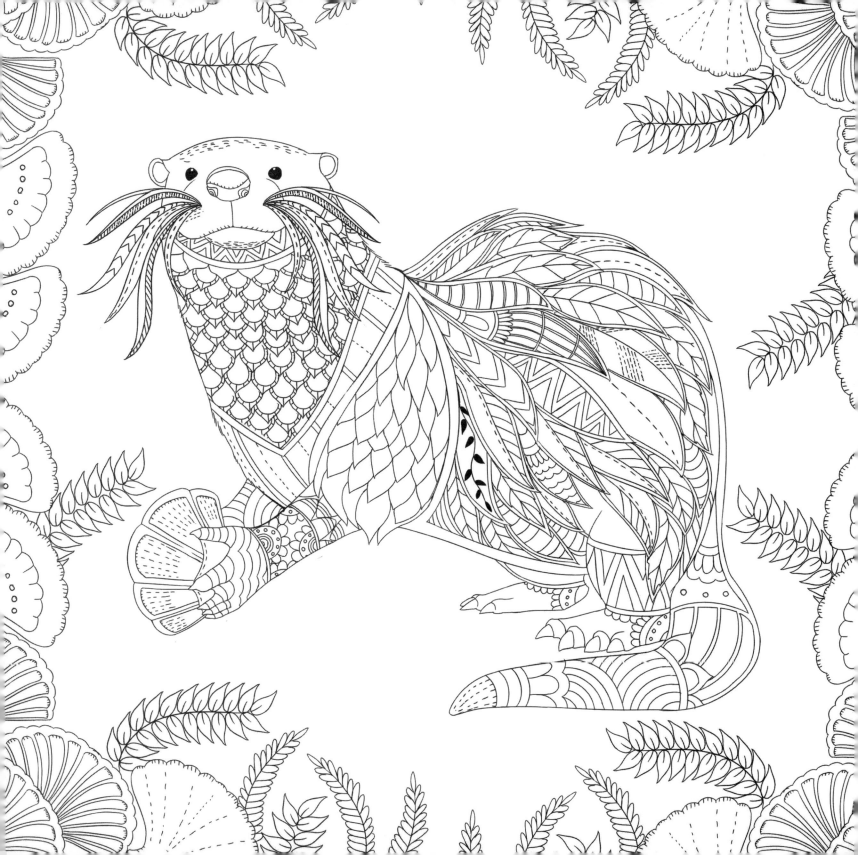

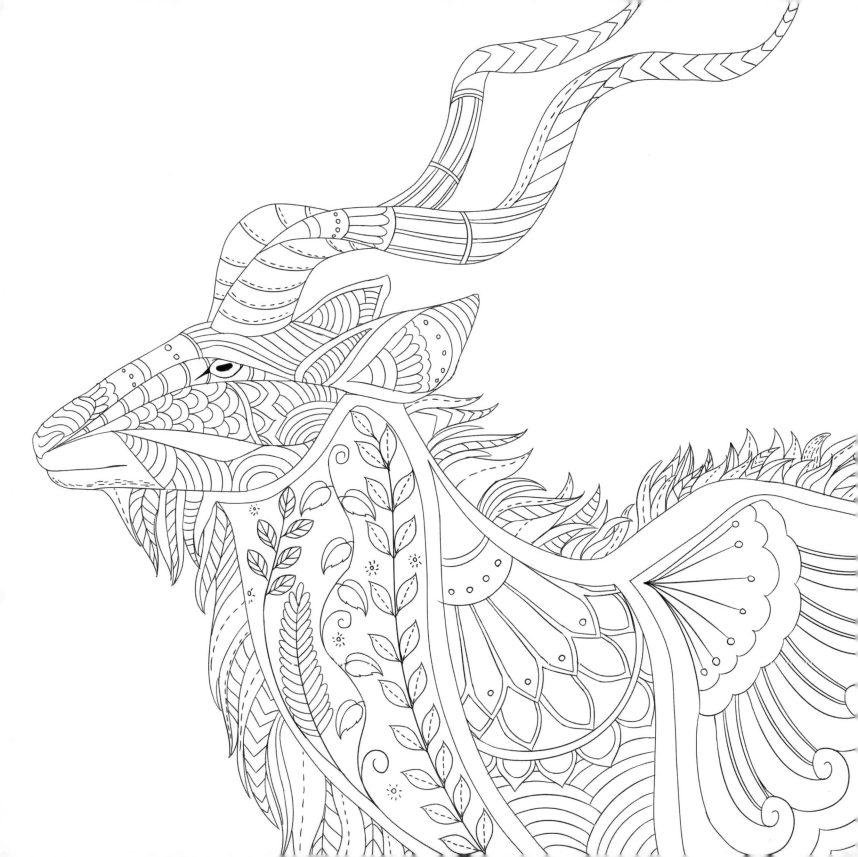